澳門戲劇

——大三巴四百年戲緣

Teatro de Macau

澳門知識叢書

澳門戲劇

——大三巴四百年戲緣

穆凡中

三聯書店（香港）有限公司
澳門基金會

責任編輯　陳多寶

裝幀設計　鍾文君　吳丹娜

叢　書　名　澳門知識叢書

書　　　名　澳門戲劇——大三巴四百年戲緣

作　　　者　穆凡中

聯合出版　三聯書店（香港）有限公司

　　　　　香港北角英皇道 499 號北角工業大廈 20 樓

　　　　　澳門基金會

　　　　　澳門新馬路 61 - 75 號永光廣場 7 - 9 樓

香港發行　香港聯合書刊物流有限公司

　　　　　香港新界大埔汀麗路 36 號 3 字樓

印　　刷　深圳市森廣源印刷有限公司

　　　　　深圳市寶安區 71 區留仙一路 40 號

版　　次　2016 年 9 月香港第一版第一次印刷

規　　格　特 32 開（120 mm × 203 mm）96 面

國際書號　ISBN 978-962-04-4043-4

總序

　　對許多遊客來説，澳門很小，大半天時間可以走遍方圓不到三十平方公里的土地；對本地居民而言，澳門很大，住了幾十年也未能充分瞭解城市的歷史文化。其實，無論是匆匆而來、匆匆而去的旅客，還是"只緣身在此山中"的居民，要真正體會一個城市的風情、領略一個城市的神韻、捉摸一個城市的靈魂，都不是一件容易的事情。

　　澳門更是一個難以讀懂讀透的城市。彈丸之地，在相當長的時期裏是西學東傳、東學西漸的重要橋樑；方寸之土，從明朝中葉起吸引了無數飽學之士從中原和歐美遠道而來，流連忘返，甚至終老；蕞爾之地，一度是遠東最重要的貿易港口，"廣州諸舶口，最是澳門雄"，"十字門中擁異貨，蓮花座裏堆奇珍"；偏遠小城，也一直敞開胸懷，接納了來自天南海北的眾多移民，"華洋雜處無貴賤，有財無德亦敬恭"。鴉片戰爭後，歸於沉寂，成為世外桃源，默默無聞；近年來，由於快速的發展，"沒有甚麼大不了的事"的澳門又再度引起世人的關注。

這樣一個城市，中西並存，繁雜多樣，歷史悠久，積澱深厚，本來就不容易閱讀和理解。更令人沮喪的是，眾多檔案文獻中，偏偏缺乏通俗易懂的讀本。近十多年雖有不少優秀論文專著面世，但多為學術性研究，而且相當部分亦非澳門本地作者所撰，一般讀者難以親近。

　　有感於此，澳門基金會在 2003 年 "非典" 時期動員組織澳門居民 "半天遊"（覽名勝古蹟）之際，便有組織編寫一套本土歷史文化叢書之構思；2004 年特區政府成立五周年慶祝活動中，又舊事重提，惜皆未能成事。兩年前，在一批有志於推動鄉土歷史文化教育工作者的大力協助下，"澳門知識叢書" 終於初定框架大綱並公開徵稿，得到眾多本土作者之熱烈響應，踴躍投稿，令人鼓舞。

　　出版之際，我們衷心感謝澳門歷史教育學會林發欽會長之辛勞，感謝各位作者的努力，感謝徵稿評委澳門中華教育會副會長劉羨冰女士、澳門大學教育學院單文經院長、澳門筆會副理事長湯梅笑女士、澳門歷史學會理事長陳樹榮先生和澳門理工學院公共行政高等學校婁勝華副教授以及特邀編輯劉森先生所付出的心血和寶貴時間。在組稿過程中，適逢香港聯合出版集團趙斌董事長訪澳，知悉他希望尋找澳門題材出版，乃一拍即合，成此聯合出版

之舉。

澳門，猶如一艘在歷史長河中飄浮搖擺的小船，今天終於行駛至一個安全的港灣，"明珠海上傳星氣，白玉河邊看月光"；我們也有幸生活在 "月出濠開鏡，清光一海天" 的盛世，有機會去梳理這艘小船走過的航道和留下的足跡。更令人欣慰的是，"叢書" 的各位作者以滿腔的熱情、滿懷的愛心去描寫自己家園的一草一木、一磚一瓦，使得吾土吾鄉更具歷史文化之厚重，使得城市文脈更加有血有肉，使得風物人情更加可親可敬，使得樸實無華的澳門更加動感美麗。他們以實際行動告訴世人，"不同而和，和而不同" 的澳門無愧於世界文化遺產之美譽。有這麼一批熱愛家園、熱愛文化之士的默默耕耘，我們也可以自豪地宣示，澳門文化將薪火相傳，生生不息；歷史名城會永葆青春，充滿活力。

吳志良

二〇〇九年三月七日

目錄

導言 / 006

澳門戲劇百年 / 016

編劇、導演、活動家們 / 032

澳門戲劇的對外交流 / 062

用傳統戲劇形式講述澳門故事
　—— 澳門本土題材京劇《鏡海魂》/ 078

主要參考書目 / 090

圖片出處 / 092

導言

　　中國是個戲劇大國。中國戲劇分兩大類：一類是傳統戲曲，據統計，從八百多年前形成到上世紀末，共有三百多種；另一類是話劇。

　　中國傳統戲曲的藝術特徵是"以歌舞演故事"；而話劇則是以對話、形體動作、舞台佈景創造真實的舞台視覺。戲曲是中國土生土長的；話劇則是從西方引進的藝術形式。

　　我們這本小書主要談澳門話劇，其中也會多少兼及戲曲。

澳門的三個"最早"

中國最早傳入西方戲劇形式的地方

　　戲劇史家將 1907 年春柳社在東京上演《茶花女》、《黑奴籲天錄》作為中國話劇的開端。也有學者將清末學生演時事新劇視為早期話劇的先驅──1899 年上海聖約翰書院中國學生編演的《官場醜史》便是。

　　隨着新的歷史資料不斷被發現，原來話劇這種西方藝術形式，最早出現在中國土地上是在澳門。

　　由於歷史的原因和澳門的地理條件，西方羅馬教廷中的耶穌會士於 1551 年（明嘉靖三十年）以澳門為基地深入中國東南沿海與內地展開傳教活動，並於 1565 年在澳門建起聖保祿（Sao Paulo）教堂。教堂建成三十年後，即 1595 年，便遭遇一場大火，重建後又有一次大火；1637 年由拉賓神父設計重修，成為一座雕工精美、巍峨壯觀的新的聖保祿教堂；1835 年（清道光十五年），又遭遇一次大災。如今只剩下用巨石雕琢的珍貴的教堂前壁，澳門人稱之為"大三巴牌坊"。

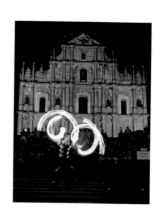

大三巴

歷史滄桑，"大三巴" 成為澳門的城市標誌，於 2005
年和澳門歷史城區一併進入聯合國教科文組織的世界遺產
名錄。

與聖保祿教堂同屬耶穌會的是聖保祿學院。這是為培
養入華傳教士而創立的亞洲首所西式高等學院，吸收了不
少中國留學生。這所學院的戲劇活動很活躍。澳門理工學
院李向玉所著的《澳門聖保祿學院研究》一書便援引了《澳
門聖保祿學院年報》（以下簡稱《學院年報》）中關於兩次
演戲情況的記載。一次是 1596 年 1 月 16 日：

聖母獻瞻節那天公演了一場悲劇，主角由一年級教師
擔任，其餘角色由學生扮演。劇情敍述信仰如何戰勝日本
的迫害。演出在本院門口台階上進行，結果吸引了全城百
姓觀看，將三巴寺前面街道擠得水泄不通⋯⋯演出如此精
彩、毫不遜色於任何大學水平。因為主要劇情用拉丁文演
出，為了使不懂拉丁文的觀眾能夠欣賞，還特意製作了中
文對白⋯⋯同時配上音響和伴唱。令所有人均非常滿意。

八年後，即 1604 年 1 月 27 日，《學院年報》記載了另
一次戲劇演出：

本來這一喜劇如往前那樣，是為歡迎中國主教蒞臨而

演的，但今年似乎為了娛樂本城居民。因為市民們為荷蘭人給他們造成的巨大損失而沮喪，荷蘭人剛劫掠了澳門的三艘貨船……

從這兩段記載可以看出：

1. 這種演出已經不是學院師生的自娛自樂活動了，觀眾還包括大批澳門市民，帶有一種"公演"性質；

2. 無論悲劇、喜劇，內容都與澳門社會生活有關，已經不是宗教戲劇的性質了；

3. 劇中"中文對白"及"同時配上音樂和伴唱"，說明這可能是以對白和形體動作為主的西方戲劇形式——話劇；

4. 劇中"特意製作了中文對白"，這可以證明這所學院的師生具有良好的中文水平，或者是中國學生直接參加了演出。

聖保祿學院的兩次戲劇演出，比 1899 年上海聖約翰書院《官場醜史》和 1907 年春柳社《茶花女》、《黑奴籲天錄》的演出早了三百年。澳門，可以說是中國版圖上最早傳入西方戲劇的地方；而聖保祿學院的演出，也可以說是中國土地上最早的校園戲劇。

中國土地上最早的西式劇院：澳門崗頂劇院

中國藝術研究院宋寶珍、王衛國編寫的《中國話劇》一書中說：“隨着沿海口岸的對外開放，一些西方傳教士和外國僑民湧入中國。上海成為他們主要的集散地。在此，他們演出一些西方戲劇以自娛。1861 年僑民在上海建立了第一座西式劇院—— 蘭心大戲院。”

由於歷史的原因，人們對澳門這座小城不大注意。其實，在中國土地上最早出現的西式劇院並不是上海的蘭心大戲院，而是 1860 年在澳門半島崗頂前地建成的 “伯多祿五世劇院”（Teatro Dom Pedro V）。這座劇院曾改稱 “馬蛟戲院”，俗稱 “崗頂劇院”。

這座劇院是仿效法國和意大利歌劇院的時尚、希臘古典文藝風格的建築，也是當時葡國人主要的休閒娛樂場所。一百多年來，崗頂劇院在澳門文化藝術活動中一直充當重要角色，尤其在居澳葡人的社會文化生活中，佔據重要的地位，是澳門葡人唯一的劇院。昔日澳門葡人凡有重要的慶典活動，皆在此舉行。

崗頂劇院是重要的澳門建築文化遺產。劇院於 1989 年重修，1993 年重新開放，除了仍是居澳葡人舉行重要慶典和休閒娛樂的場所外，也有音樂會和戲劇演出。

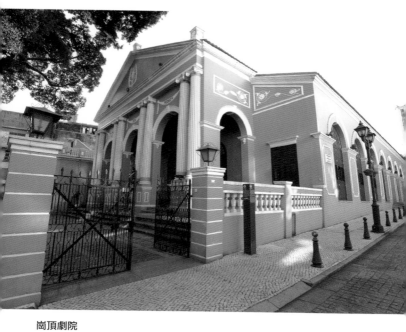

崗頂劇院

最早把澳門寫進戲劇作品裏的是《牡丹亭》

在前面提到的 1596 年聖保祿學院學生演劇活動兩年之後，即 1598 年，中國偉大的戲劇家湯顯祖（1550−1616）的不朽劇作《牡丹亭》問世了。

這部戲說的是：南宋南安太守杜寶的女兒杜麗娘，私出遊園解悶，傷春而臥，夢中與書生柳夢梅幽會。醒後傷感尋夢，苦恨病終。後柳夢梅趕考暫住梅花觀中，拾得麗娘自畫像，愛慕斷魂。經麗娘陰魂指示，柳夢梅掘墳開棺，麗娘

《牡丹亭》劇照

起死回生，兩人結為夫婦。又經幾番波折，麗娘與父母團圓。柳夢梅高中狀元。最後以夫妻二人得到封贈為結。

作品以浪漫情節表現情之所至，"生者可以死，死者可以生"的偉大力量，為封建禮教下的青年男女追求理想愛情吶喊，是一部浪漫主義傑作，也是一部在中國戲曲史上影響最大的作品。它將澳門也寫進去了。

《牡丹亭》中兩次寫到澳門。第一次是劇中第六齣〈悵眺〉。這折戲裏，寫到由潮州流落到廣州的韓才子在趙陀王台對男主人公柳夢梅説的一段話：

老兄可知，有個欽差議寶中郎苗老先生，倒是個知趣人。今秋任滿，例於香山嶴多寶寺中賽寶，那時一往如何？

這折戲實際上是為後面第二十一齣埋下的一個伏筆。第二次寫到澳門是第二十一齣〈謁遇〉。這齣寫的便是欽差苗老爺任滿在多寶寺祭寶。一開場，老旦扮的寺僧唱了一曲〔光光乍〕：

一領破袈裟，香山嶴裏巴，多生多寶多菩薩，多多照證光光乍。（白）小僧廣州府香山嶴多寶寺一個住持。這寺原來是番鬼們建造，以便迎接收寶官員。茲有欽差苗爺任滿，祭寶於多寶寺菩薩前，不免迎接。

　　這兩折戲裏，韓才子和寺僧所說的 "香山嶼"，便是宋朝時香山縣對海碼頭。"香山嶼" 是澳門古時的別稱；"多寶寺" 就是 "三巴寺"——聖保祿教堂。"多寶" 是佛教中的多寶如來佛。湯顯祖對天主教不熟悉，所以在《牡丹亭》中給聖保祿教堂這座 "番鬼建造的教堂" 起了個佛教的名字——"多寶寺"。

　　戲裏寺僧所說的 "番鬼"，是明朝時廣東人對外國人的稱呼。如今老廣東仍然稱外國人為 "番鬼"、"鬼佬" 或 "西洋鬼"。

　　《牡丹亭》裏所寫的 "多寶寺"，應該是 1595 年（明萬曆二十三年）火焚前的聖保祿教堂。

　　書接上文。《牡丹亭》第二十一齣〈謁遇〉，在寺僧上場唱〔光光乍〕和唸白之後，接下來便是苗欽差拜祭，和尚祝讚。這位苗欽差是專為皇帝購買 "進口" 奇珍異寶、藥材香料的，如龍涎香、龍腦香、阿芙蓉（鴉片）等等。苗老爺任滿、回京交旨前，便在多寶寺中祭寶——展示他搜購的珍寶，張揚他的業績功勞。

　　此時，廣州府學生柳夢梅也來到香山嶼。他想："託詞進見，倘言語中間，可以打動（欽差），得其賑援也未可知。" 於是以 "聞得老大人在此賽寶，願求一觀" 為託詞

見到了欽差。躊躇滿志的苗老爺見有人觀見，更加得意，便一一向柳夢梅介紹那些奇珍異寶。這就是〈謁遇〉那齣中唱的那段〔駐雲飛〕。果然，話趕話兒就說到了正題——

〔淨〕（苗欽差）：你不知倒是聖天子好見。

〔生〕（柳夢梅）：則三千里路資難處。

〔淨〕：一發不難，古人黃金贈壯士，我將衛門常例銀兩助君遠行……左右，取書儀，看酒……路費，先生收下。

柳夢梅受欽差贊助，有了路費，進京趕考。後來殿試放榜中了狀元，才與死而復生的杜麗娘喜結良緣。

〈謁遇〉是《牡丹亭》劇情發展的一個轉折點。湯顯祖巧妙地把這個情節背景設在澳門，香山嶴的秀麗山水、奇異的社會景象使《牡丹亭》這部偉大作品更增添許多詭譎的浪漫色彩。

澳門這座美麗的小城，以及她特有的中西文化交相輝映的特色，也隨着《牡丹亭》這部偉大作品流傳至今四百餘年。

澳門戲劇百年

早期戲劇活動

中國話劇史以 1907 年由東京的中國留學生組織的春柳社演出《茶花女》、《黑奴籲天錄》為開端，1898-1914 年間的中國話劇萌芽時期也被稱為"新劇時期"。澳門出現新劇的時間，幾乎與中國話劇史上的"新劇時期"同步。

早在 1905 年，追隨孫中山先生、亦是中山先生助手的陳少白先生，出於宣傳革命、開啟民智的需要，在廣東設立了戲劇學校，組織學生和愛國志士編寫劇本、巡迴演出。他們走遍廣東鄉間，也曾到香港、澳門演出。以新劇宣傳革命，說明澳門戲劇一開始，就與中華民族的命運緊密地聯結在一起。

1929 年，中國話劇的創始人之一歐陽予倩先生來廣東創辦"廣東藝術研究所"，開辦田漢等名家的戲劇講座，培訓演劇人才、出版刊物、組織演出。澳門戲劇愛好者梁寒淡先生參加了藝術研究所的戲劇活動。梁寒淡回澳門之後，積極組織演劇活動、致力藝術教育，培養了很多早期澳門戲劇人才。

1941 年，話劇前輩洪深先生來廣州中山大學教授戲劇課程。當時在中山大學讀書的羅燦坤先生、甘恆先生受教

於洪深先生。他們在畢業後回到澳門，羅先生任編劇、導演；甘先生任舞台美術設計、以粵華中學為基地開展校園戲劇活動。上世紀五十年代初，羅先生排演了一齣反映抗日戰爭的獨幕劇《不到黃河》，大受好評。之後，他與甘先生在學校組織了一個戲劇培訓班，分設導演、演技、化妝、佈置、劇本創作五個專業，收學生六十餘名。這些學生中的不少人後來成為澳門戲劇的骨幹。

繼《不到黃河》之後，羅燦坤、甘恆先生還陸續排出了《亡羊》、《路》、《風雨歸舟》、《巴黎幼童》等劇，其中，《亡羊》不單在澳門演出，還應邀到港島、九龍和珠海灣仔演出。

在羅燦坤、甘恆先生的帶動下，澳門各學校的校園戲劇活動也逐漸興旺起來。培道中學校長找上門來，請羅先生推薦戲劇教師，羅先生便推薦甘恆、黃新去培道傳授戲劇知識、組織演出。在他們的努力下，培道及其他中學的校園戲劇活動也逐漸蓬勃起來，而且這個優良的戲劇傳統一直延續到今天。

澳門的抗戰戲劇

1937 年 7 月 7 日，中華民族反侵略的抗日戰爭開始。1937 年 9-11 月，澳門學界、音樂界、體育界、戲劇界，組成 "澳門四界救災會"，以遊藝形式為抗戰籌款。當年 9 月 4 日在清平戲院，前鋒劇社演出了抗戰話劇《烙痕》，曉鐘劇社演出了話劇《布袋陣》及反封建話劇《蘭芝與仲卿》。澳門戲劇界的代表人物黃君烈、余巴、梁曼飛等組織了前鋒劇社、綠光劇社、起來劇社、曉鐘劇社。除劇場演出外，也有了街頭劇、宣傳劇等形式，而且這些演出形式一直延續到上世紀六七十年代。

1939 年 8 月，戲劇家唐槐秋南下廣州、香港，組織了 "中國旅行劇團"，又與前面提到的澳門梁寒淡先生、張雪峰、關存英等，合作創辦了 "中國旅行劇團廣東話組"，並於 1938 年 8 月在澳門域多利戲院演出兩場歷史劇《武則天》。

1941 年 12 月，日寇佔領香港，葡萄牙宣佈中立，澳門成為 "非戰區"。大批文藝界人士避居澳門。1942 年 4 月，居澳藝人成立了一個聯合組織 "藝聯劇團"，人員包括張雪峰、梁寒淡、陳有后、良鳴、潘皋、鮑洛夫、梁竹

筠、張雪光、李亨等。劇團曾在域多利戲院演出過《武則天》、《生死戀》、《雷雨》、《日出》、《茶花女》、《明末遺恨》、《巡按使》等。這是澳門迄今為止唯一的一個專業話劇團體。1942年，劇團因日寇脅迫離開澳門，轉往廣州灣演出直到抗戰勝利解散。許多演員，如良鳴、陳有后等轉入香港演出或參加電影、電視劇拍攝。

1944年，劉芬、李亨等在錢萬里贊助下，成立了"中流劇團"，演出過《金玉滿堂》、《北京人》、《原野》、《孔雀膽》、《走出愁城》等劇。

應該特別記述的是1938年培正中學暴風劇社創作演出的《聖誕節前夜》。這是我們目前能讀到的、唯一的抗戰時期澳門創作、出版的劇本。作者的民族意識、愛國之心與基督教信仰裏的抗暴精神結合，歌頌了基督教民在抗日戰爭這個民族生死存亡的關頭表現出的強烈的反侵略的愛國主義精神。

培正中學暴風劇社還曾演出過舞台劇《不願做奴隸的人們》、《張家店》、《炸藥》、《最後一計》，以及街頭劇《團結一致》、《盲啞恨》。

他們除了在廣東地區演出外，也由林炳光、吳景賢等十幾人組成"暴風劇團暑期流動宣傳團"，遠赴廣西作抗

戰宣傳，演出了《三江好》、《最後一計》、《重逢》、《張家店》、《不願做奴隸的人們》、《父與子》、《一個遊擊隊員》和《再上前線》等劇。在桂林，他們曾與著名藝術家、中國話劇創始人歐陽予倩見過面。

抗戰期間，培正中學的抗日演劇活動很有代表性，是澳門校園戲劇的延續和發揚。

1949-1966：緊跟祖國的戲劇步伐

從上段敍述的抗戰戲劇足以證明，澳門戲劇是與中國戲劇一脈相承、與祖國命運連在一起的。抗戰勝利後，從1949 年新中國成立到"文化大革命"前這段時間裏，澳門戲劇也是緊跟祖國戲劇的，演出劇目大多是中國話劇經典和內地較為轟動的新劇目，如《雷雨》、《屈原》、《夜店》、《林沖夜奔》、《七十二家房客》、《南海長城》、《年輕一代》、《劉胡蘭》、《南方來信》、《阮文追》等等。

這一時期，澳門本地創作也出現了一些不錯的劇目，如《迷眼的砂子》、《亡羊》、《不到黃河》、《路》等等。特別值得一提的是出現了一齣澳門自己的歌劇《勿忘我》。

1966 年，"文化大革命"開始，澳門也無戲可演。一些

團體改編演出過樣板戲《智取威虎山》、《紅色娘子軍》等，但並不成功。

上世紀六十年代至七十年代中，這近二十年間可以說是澳門戲劇的沉寂期。

1980-1999：澳門戲劇的復甦期

經過二十年沉寂之後，1983 年由曉角、海燕、澳門劇社及中華教育會戲劇組聯合舉辦了＂澳門話劇匯演＂。這可以看作是澳門戲劇復甦的開始。

上世紀八十年代至九十年代，在祖國改革開放、葡萄牙政府政治變革、中葡建交、《中葡聯合聲明》發表的大背景下，澳門經濟迅速增長，城市人口增多，社會繁榮安定，令社會對文化的需求增大、戲劇觀眾增多，戲劇團體也隨之增多。經過十幾年的＂準備＂，澳門戲劇也逐漸走向成熟了。澳門在 1991-2000 年連續舉辦了十屆＂全澳話劇匯演＂。1983 年那次只有四個劇社參加；到九十年代初就有二十多個戲劇團體參加了。十屆匯演，共演出劇目 73 個，獲演出獎、劇本創作獎的就有 24 個劇目。其中有些是搬演流派劇目、外地作家作品，如達達主義的《正正反反》、香

港作家的《色》和《世紀末的婚禮》、台灣馬森的《驅者》。獲獎作品中佔很大比例的是澳門本地創作的作品，如《錶的故事》、《二月廿九》、《愉快晚年》、《他們是這樣長大的》、《愛情 Family》、《張三李四》等等。也有很大比例是帶有探索性質的實驗戲劇，如《你吞沒我我吞沒你》、《男兒當自強》、《自烹》、《魂去來兮》、《眾生》、《星星男孩》、《屋內》等等。這些作品的題材、結構方法、表現形式、語言運用諸方面，有的雖然引起很大爭論，但也標誌着澳門戲劇在創作路向、演繹風格上尋求突破、走向多元的趨向。

至於這一時期的戲劇隊伍狀況，除活躍了三十餘年的老劇社外，還成立了不少新劇社，老人戲劇、校園戲劇也十分興旺，有一年的校際戲劇匯演，參加隊伍竟有 55 個之多。校園戲劇的骨幹，在新世紀已成長為澳門戲劇的中堅。

新世紀以來的澳門戲劇：又一個繁榮期

澳門回歸祖國、進入新時期以來，經濟高速發展，社會安定繁榮、人口增多，對文化的需求增加，給澳門戲劇發展提出了要求，也為其提供了發展的可能。

進入新世紀 16 年來，澳門戲劇發展有這樣幾個特點：

1. 戲劇隊伍壯大，風格多元，趨於成熟。許多當年的校園戲劇骨幹從北京、上海、台灣、新加坡乃至英國學習戲劇歸來，充實到戲劇教學單位（如文化局演藝學院戲劇學校）和各演出團體，使許多劇社的創作演出水平有明顯提高。

2. 演出劇目、場次增多。據一份民辦戲劇刊物《劇場‧閱讀》提供的資料，2007 年民間和官辦的戲劇演出場次達 86 場，演出中型以上劇目 46 個，其中較突出的、引起關注的有：《月黑風高變蟲記》、《捕風中年》、《海角紅樓》、《等愛的女孩》等，46 個劇目中本地創作的佔 80%，參加演出的團體有 26 個之多。

根據六年之後──2013 年的統計，民間和官辦的戲劇演出場次就多達 408 場，觀眾達 45,186 人次，演出劇目 88 種，參加演出的團體達 39 個，分別是：

科學館組團、點像藝術協會、天邊外（澳門）劇場、文化中心組團、英姿舞團、澳門大學學生會劇團、舞者工作室、當代舞台工作室、石頭公社、曉角話劇研進社、零距離合作社、戲劇盒（新加坡）、足跡劇團、土生土語話劇團、澳門青年劇團、戲劇農莊、澳門演藝學院戲劇學校、澳門劇社、文化局組團、友人創作藝術劇團、藝穗會、小

《海角紅樓》劇照
（戲劇農莊提供）

城實驗劇團、夢想計劃協會、夢劇社、創志戲劇社、小山藝術會、葛多藝術會、紫羅蘭舞蹈團、大老鼠兒童戲劇團、浪風劇社、梳打埠實驗藝術協會、勵志青年會、星生物創作有限公司、以太劇場與栗田征夫（日）、城市藝穗節組團、青年挑戰綜合培訓中心、戲劇空間小劇場工作室、卓劇場藝術會、台灣身體氣象館。

39 個演出團體中，有音樂舞蹈團體四個——英姿舞團、舞者工作室、紫羅蘭舞蹈團、城市藝穗節音樂組團；外地劇團三個——戲劇盒（新加坡）、日本以太劇場與栗田征夫、台灣身體氣象館。

39 個演出團體中，除去四個音樂舞蹈演出團體外，其餘 35 個全是戲劇演出團體。其中，《天狐變》、土生土語話劇團的《投愛一票》、芝蔴高高劇團（文化中心組團之一）的《我們的光榮路》、澳門文化中心的《謀殺現場》、澳門劇社的《烏龍鎮》、澳門文化中心及友人創作（藝術）團的《夢幻愛程》、土生土語話劇團的《20 年……陸續有來！》，這七個話劇、音樂劇、喜劇，都有不錯的表現，觀眾達 10,102 人次，接近全年本地創作觀眾量的四分之一。

這一年的戲劇演出，概括起來有這樣幾個特點：

1. 題材多樣。以上七個觀眾量最多的本地製作中，

《天狐變》劇照

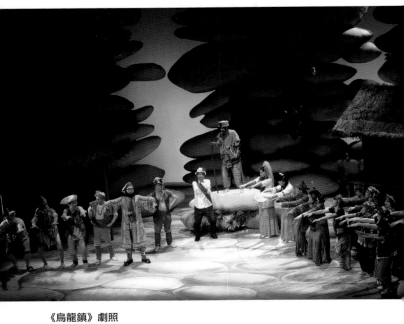

《烏龍鎮》劇照

《大世界娛樂場》劇照（第 24 屆澳門藝術節）

非粵語演出的"土生土語話劇"佔了兩個名額，除了劇團
本身有固定的觀眾群以外，劇作中傳達的本土意識，以及
它嘻笑怒罵針砭時弊的內容，也是當下澳門人認同和需要
的。其他如《路氹故事》、《金龍》、《大世界娛樂場》、《南
灣唱情》、《五碌葛 2013 唱好澳門》等也是反映澳門現實
生活、關切澳門當下社會形態的。可惜，在全年演出劇目
中，現實題材的作品所佔比例不多。

2. 形式多樣。除劇場話劇外，這年有舞蹈、舞劇如

《女是》（舞者工作室）、《i……》、《I and me 與自己》、《凝視朦朧的孤寂》（紫羅蘭舞蹈團）；音樂劇如《過 FUN 孖寶大作戰》、《一個澳門人的故事》（喝采敲擊樂學會）；更有許多環境劇場演出，如沿"世遺"路線的《遺城詩路》、盧家大屋的《劇場故事，講演專場》（藝穗會）、高樓街南灣堤岸的《南灣唱情》、白鴿巢公園的《七彩天鵝》（大老鼠兒童戲劇團）、大炮台花園的《炮台紀事》（戲劇學校）、下環街市天台的《水岸街童》（藝穗節）、鄭家大屋的《早餐前》（戲劇學校）、孫中山公園的《流浪百寶箱》（小山藝術會）、何東圖書館的《影落此城》（石頭公社）、路氹歷史館的《路氹故事》（零距離合作社）。

值得特別記述的是科學館主辦的《勇闖恐龍島》、《凱撒大帝的輝煌時代——羅馬共和國軍》、《科技展覽》及《太陽系奇遇記》等活動。這個系列演出活動、"科普劇場"持續長達一年，觀眾達 11,823 人次。

3. 很多去各地讀戲劇的學生學成歸來，成為各劇社的中堅力量，出現了一批新晉導演，他們的一些作品給觀眾留下很好的印象，如莫家豪（《醜男子》、《不夢》）、張月盈（《The Time Keeper 時間之守》）、陳飛歷（《人民公敵》、《擺明請吃飯》、《五碌葛 2013 唱好澳門》、《自選

題》）、譚智泉（《金龍》、《我不跳舞》、《蝴蝶君》）、歐夢秋（《一家看海的日子》）、曾韋迪（《我們的光榮路》）、莫群莊（《下一個十年》），等等。

這年，一些老導演也有不俗的表現，如許國權（《世界末日過了嗎？》、《金光大道》、《再見小王子》）、莫兆忠（《南灣唱情》）、飛文基（《20 年……陸續有來！》）。

4. 重視戲劇教育，如演藝學院戲劇學校的表演基礎課程；曉角話劇研進社的新晉導演系列；城市藝穗會澳門青年挑戰綜合培訓中心等。

除了以上談的四個特點外，2013 年戲劇演出也存在一些問題和不足：1. 屬本地創作、反映澳門歷史和現實生活的作品不多；2. 演員、舞台表演訓練不足，使演出流於一般化，沒有出現有代表性的、有獨特風格的演員。

編劇、導演、活動家們

李宇樑

　　李宇樑是澳門土生土長的劇作家、戲劇活動組織者。從 1975 年李宇樑組建曉角話劇研進社起，至今已四十餘年了。李宇樑經歷過澳門戲劇復甦、發展、成熟幾個階段，由一個愛好戲劇的青年學生磨練成為一個成熟的劇作家。

　　李宇樑的早期藝術創作，在有限的舞台條件下採用的是傳統的戲劇手法；中期創作以求新、求變、突破傳統、探索新的表現形式為主；後期進入九十年代後則以"打破舞台時空限制，探索新的結構形式"為目標。

　　中期代表作品可以《天龍八部》為例，這部由金庸武俠小說改編的戲，沒有採用"由頭到尾說分明"的敍事方

《天龍八部》劇照

式，而是從矛盾尖銳處入手，把抓住觀眾注意力放在第一位，十六場戲“切換”迅速、“易其事不易其人”——主要人物貫穿始終。從多事件、多側面去描寫主人公喬峰與命運的抗爭，受到觀眾歡迎，演出加場。

上世紀九十年代，曉角上演了李宇樑其中一部作品——《人間世》。這部戲標誌着李宇樑在編劇導演方面的技巧走向成熟。這是一齣以“不確定”為特徵的小劇場戲劇：一是人物情節的不確定；二是道具的不確定；三是舞台時空的不確定，一台可以有二戲、三戲，是一齣很有特色的探索戲劇。

自 1975 年成立，到上世紀末的 25 年間，曉角製作的大小劇目多達一百多部，估計李宇樑創作或改編的至少佔一半。《虛名鎮》、《等靈》、《人間世》、《砂丘之女》、《天龍八部》、《地獄變》等等，都是很受觀眾歡迎的劇目。

1996 年，澳門文化主管部門舉辦了一個“澳門人、澳門事”劇本創作比賽。李宇樑的參賽作品是《澳門特產》，作品以寫意的手法表現了上世紀六十年代到九十年代澳門的社會生活。然而，它不是歷史劇——因為它已不以真實再現澳門生活為依歸；戲中更多的是誇張、變形及側重主觀的寫意形式。可以說，這齣近乎布萊希特的敘事劇，

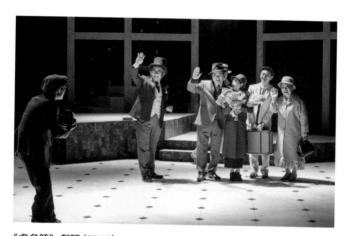

《虛名鎮》劇照 (2016)

《地獄變》(改編自日本
短篇小說,1993 年 11
月於綜藝館演出)

融自然主義、表現主義於一體，把劇作家自身對澳門的過去、現在、風俗人情、社會變遷、身分問題，以及對澳門這方土地的感情與態度傾注其間，在理性審視的同時，強調觀賞性與劇場性。

這部戲獲 "澳門人、澳門事" 劇本創作比賽優勝獎，是 1997 年藝術節的話劇公演劇目。

標誌着李宇樑戲劇作品真正成熟的，還是他的 "五部曲"。這五部劇作表現了李宇樑對都市人生的關注。按反映人生不同年齡段排列，由年輕到老年依次是：《亞當夏娃的意外》、《男兒當自強》、《捕風中年》、《請於訊號後留下口訊》、《二月廿九》。這五部作品都收在《李宇樑劇作選》中，有興趣的朋友可以找來讀讀，限於篇幅，筆者在這裏就不一一介紹劇情了，只談談這 "五部曲" 的幾個特點：

1. 源於生活。有人說過，作品的新鮮感並不是來自特殊生活，而是來自作者純個人化的認知世界的方式。這話很對，"五部曲" 大多是李宇樑獨特的生活感受。

2. "五部曲" 沒有複雜的故事情節，沒有強烈的衝突，都是着力從平凡的日常生活中挖掘戲劇性因素，用豐富獨特的細節塑造出人生各階段的可信典型。

3. "五部曲" 都是喜劇，戲謔、調侃、誇張、變形都

《李宇樑劇作選》

《二月廿九》劇照（2016）

有了。可貴的是，觀眾感受到的卻不僅僅是 "有趣"、"可笑"，而是笑過之後隨之而來的喟然感慨和不盡的酸楚。

4. 李宇樑很注重話劇的 "話"，"五部曲" 中有很多凸顯人物性格、耐人尋味、經過提煉的語言。觀眾往往是從這些語言中獲得戲的 "意" 和 "味" 的。

5. "五部曲" 在表現形式上都分別作了有益的探索；五部戲都帶有明顯的小劇場戲劇的特徵。如《男兒當自強》，這個戲的結構很特殊。在同一時間內，夫妻二人一個在客廳、一個在廚房進行對話。按通常的處理方法，多是在舞台上分出兩個表演區 —— 兩個空間。而《男》劇把同一時間內的戲分化成三個不同地點的 "獨角戲"，依次去表現，目的是為外化人物內心世界提供一個充足的空間。這種似傳統說書中那種 "花開兩朵、各表一枝" 的手法。《捕風中年》也很別緻。由一個中年人早上起床、上廁所到出家門這段時間內，用 "意識流" 的手法延伸出 19 段戲。從多種人物關係中，多側面地描繪了當代都市裏 "中年人" 因生活、工作、婚姻、家庭和自身壓力而產生的困惑、尷尬、憂傷和無可奈何。

"五部曲" 一經演出便獲得一致好評。1998 年，《二月廿九》和《請於訊號後留下口訊》在香港舉辦的第二屆華

（左）《捕風中年》劇照（2007）
（右）改編自《捕風中年》的電影《還有一星期》

文戲劇節上演，讓與會專家們大為驚異，於是 1999 年天津
人民藝術劇院為慶祝澳門回歸祖國，排演了這兩個劇目，
並大獲好評。

　　1999 年澳門回歸祖國之後，李宇樑的創作更加成熟，
而且充滿熱情。17 年來，他幾乎每年都為澳門寫一個劇
本，如：《水滸英雄之某甲某乙》、《紅顏未老》、《捕風中
年》、《海角紅樓》、《滅諦》、《天琴傳說》、《完蛋的 bug》
等等。有評論說，李宇樑的作品已走過了“借人物對話來
言志”的階段，他開始尋找一種更高尚的“境界”，試着抒
發更博大的“情懷”。

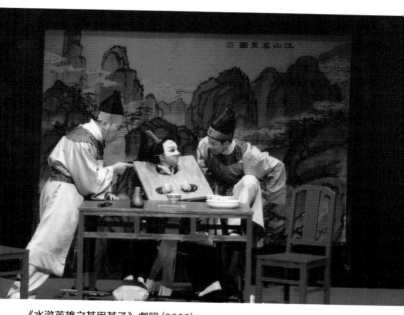

《水滸英雄之某甲某乙》劇照 (2000)

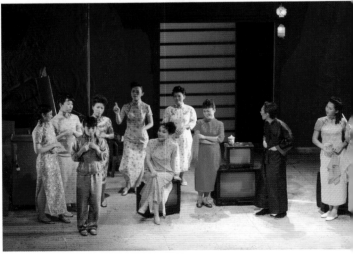

《紅顏未老》劇照
（戲劇農莊提供）

《完蛋的 bug》劇照

周樹利

周樹利生於 1938 年，曾經獲得過美國伊利諾州州立大學戲劇教育系碩士學位，是英國戲劇協會文憑教師，並於 1983 年遊學葡萄牙著名的戲劇工作坊，曾經是澳門唯一的專業戲劇人才。但他說，不想成為戲劇專家。三十多年來，他一直致力於戲劇教育和推動普及澳門戲劇活動。他在推廣老人戲劇和校園戲劇方面，取得了顯著成績。

通過他的努力，澳門話劇得以貼近生活、走出劇場，成為一項為人們所熟悉的群眾娛樂活動。

自 1978 年以來，三十多年中，他指導過青苗劇社、慈藝劇社、澳門劇社、文娛劇社、培正中學、濠江中學、高美士中學、利瑪竇中學、粵華中學、黑沙環牧民中心等十幾個劇社和學校話劇組。1987 年協助聖安多尼教堂組織起頤老之家話劇組，更於 1989 年舉辦全澳首次老人話劇匯演。

他為學生、老人寫戲，1995 年出版了劇作集《簡陋劇場劇集》，當中收入了他於 1975-1993 年間創作的 22 個小品和短劇。"簡陋劇場" 這名稱，很容易使人聯想到格洛托夫斯基（Grotowski）的 "貧窮戲劇"（Poor Theatre）。周樹

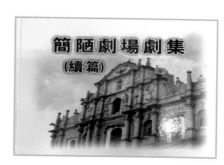

《簡陋劇場劇集（續篇）》

利這些戲的確有些“貧窮”的味道。顯而易見，他也想搞點“富裕”戲劇，可現實生活中可以提供給戲劇的條件總是有限，他也只能因陋就簡搞“貧窮戲劇”。他三十年來堅持不懈，這種“韌”勁，難能可貴。

周樹利《簡陋劇場劇集》中的 22 部作品，分為倫理劇、童話劇、寓言劇、諷刺劇、趣劇、喜劇、校園劇、聖經故事劇、兒童劇、實況劇等十幾類。這些劇目中短劇居多；質樸簡單，通俗易懂。他把戲劇的價值歸為“娛己娛人，育己育人”，因此他的劇作反映現實人生，具有鮮明的

主題思想和強烈的現實社會意義。如:

《綿綿此恨》是講一個"問題學生",被老師誤會偷了同學的電子遊戲機,後來弄清原委,說明了這學生的清白,但這學生深感委屈,憤而衝出馬路被車撞倒……。周樹利很想表達的教育觀念是:青少年具有很強的可塑性,而"問題學生"或算冥頑不靈的孩子,往往更需要關愛和理解。

《小泥人》說的是不守紀律、屢被學校記過的小強,看到同學嘉明弄壞了別人的工藝品,便主動承擔責任,使嘉明免於被學校開除,而自己卻"自身難保",後來澄清真相,小強也得到了大家的理解。

在周樹利的《簡陋劇場劇集》中,"愛",一直貫穿在多數劇目中,如:《我的女兒》、《路》、《愛的音訊》、《愛情三部曲》、《紅色康乃馨》、《錶的故事》、《嘉菲貓》、《緣分》、《媽媽好,好媽媽》、《爸爸好,好爸爸》、《此情可待成追憶》等等。

周樹利劇作中描寫的"愛"涵蓋了親情、友情、愛情,是博愛。他這些劇作的結尾大多是圓滿收場,給人一種世途縱然險惡,人心縱然不古,在功利、拜金的社會中,我們仍然有愛,有愛就有希望。

　　三十年來，周樹利除寫戲、重視戲劇教育、全力支持校園戲劇和老人戲劇外，更重視戲劇交流。他帶着校園戲劇和老人戲劇與佛山話劇團、佛山工人文化宮話劇組織，每年都搞一次交流，一直堅持了 26 年，這種交流成為澳門戲劇對外交流的 "長壽" 活動。

許國權

　　劇場人暱稱 "大鳥" 的許國權，現任曉角話劇研進社藝術總監、小山藝術會藝術顧問，獲得澳門大學文學士學位，是香港藝術中心藝術行政首屆畢業生、清華大學美術學院文化創意產業高級研習班畢業生。

　　大鳥曾先後於港島、沙田、澳門等戲劇匯演中奪得優異導演、演員、劇本、舞台視覺效果等獎項；得獎劇本《我係亞媽》曾收錄於《香港文學》中，並於 2006 年被美國四海劇社借用演出。他的編導作品曾於海外多個地方演出，編劇作品包括：葡國世界博覽會 98 的《種子島·海》、新加坡交流演出的《阿墾的 SOROYA》；編導作品包括：葡國 Almada 戲劇節的《早安！我的城市》、上海莎士比亞戲劇節的《麥克白 vs 麥克白》、第二屆及第三屆上海國際小

劇場戲劇節的《另一個阿墾的 SOROYA》、《上帝説，有光，便有了光》、第六屆華文戲劇節（香港‧2007）的《三個朋友》等。近年開始涉足舞台設計，作品有《莊周蝴蝶夢》、《水滸英雄之某甲某乙》、《媽媽離家了》、《萬大事有 UFO》、《魔法寶石》、《七十三家半房客之澳門奇談》等。2004 年底首次嘗試帶作品《上帝説，有光，便有了光》於內地巡迴演出，地點包括上海、廣州及澳門。2006 年受邀擔任香港導演張可堅之執行導演，於澳門藝術節執導《紅顏未老》。2007 年再於藝術節導演《捕風中年》，同年並以《三個朋友》參演於香港舉辦的第六屆華文戲劇節。2009 年自編自導的作品《七十三家半房客之澳門奇談》，以喜劇而感性的手法描繪澳門現狀，引起不少迴響，該劇並受邀成為 2011 年第八屆華文戲劇節的演出劇目之一。2014 年再受邀以《再見小王子》參演在杭州舉辦的華文戲劇節。

　　大鳥的作品不少為自編自導，當中較重要的有：《七十三家半房客》、《世界末日到了嗎？》、《上帝説，有光，便有了光》、《金光大道之 On Fire S.H.E.》、《三個朋友》、《微笑的魚》、《九個半夢之後》、《我係亞媽》、《那天天氣很熱》、《樹之歌》、《眾生》、《陽光拍子機》、環境劇場《巴士奇遇結良緣 2001》。導演其他編劇的作品中，

較重要的有：《再見堂吉訶德》、《我若為王》、《義海雄風》、《媽媽離家了》、《自烹》、《再見小王子》。

近年開始參與兒童劇的編或導工作，包括：《石獅子》、《我要上天的那一晚》、《再見小王子》、《十兄弟》、《老虎仔過新年》、《麻煩豬仔家》、《澳門西遊記》、《爸爸城市遊記》、兒童舞劇《不醜小鴨歷險記》、《愛麗 C 愛夢遊》等。

大鳥曾受邀為多個青年劇團執導，包括《小王子》（慈藝）、《陽光拍子機》（慈藝、晴軒）、《自烹》（四大專院校）、《眾生》及《那一天，我在街角碰到唐吉訶德》（青苗）、《球・期・離》（東亞大學）、《暖毛毛》（朗妍）、《相聚一刻》（文娛）、《上帝搞乜鬼》（眾青年）、《年初二》（演藝學院）、《貓城記》（夢劇社）等。

大鳥熱心推動不同的藝術團體發展，他是澳門首個全職劇團——戲劇農莊的創團召集人，及首個兒童劇團——小山藝術會的創團發起人。近年成立的發揮澳門藝術平台作用的藍藍天藝術會，他亦是主要的牽頭人之一。

大鳥除活躍於本澳編、導、演活動外，現於澳門從事文化藝術推廣及策劃工作，主職為民政總署文化康體部的活動統籌，曾統籌較重要的文化藝術活動如澳門藝穗節、

澳門流行音樂節、澳門錄像節、澳門戲劇匯演、中國新年在葡國等，亦曾任澳門電台清談節目《聽得見的城市》及佛教節目《法音宣流》的節目主持人。他並於 2015 年推出個人首個劇本集《頑童歷險——大鳥青年劇本集》。

1989-2015 年，許國權（大鳥）在 26 年間編劇、導演過的劇目有 83 個（限於篇幅不能一一列舉），是澳門多產的戲劇家。

介紹過幾位老、中年編、導、戲劇活動家之後，我們也來介紹兩位為澳門戲劇作出貢獻的年輕編、導、戲劇活動家。

陳栢添

從 1989 年領導慈幼中學話劇社到如今——2016 年，陳栢添從事戲劇活動已有 27 年的歷史了。1991-1996 年，陳栢添在澳門大學讀預科和電腦軟件工程；1996-1997 年在香港大學攻讀東西方戲劇研究；2004 年在英國倫敦 Middlesex University 主修東西方戲劇研究，取得碩士學位；2005-2016 年在廈門大學攻讀戲劇戲曲學專業博士學位，是著名戲劇家陳世雄先生的學生，也是澳門戲劇界高

學歷的戲劇工作者之一。

陳栢添從 1996 年起擔任澳門演藝學院戲劇教師。2001-2005 年及 2007-2009 年擔任演藝學院戲劇學校校長；2009-2014 年從事藝術行政工作；2015 年又擔任戲劇學校校長。

陳栢添在教學、求學的同時，撰寫了很多關於戲劇研究的文章，如：1998 年的論文《從曹禺的五個劇作看人類的自我實現》；1999 年在《澳門劇場月刊》連載的系列文章《歐美戲劇講座》；2004 年的碩士論文《焦菊隱與斯坦尼斯拉夫斯基：接受、運用與傳承》；2005 年的論文《斯特拉斯堡和他的方法演技》；2006 年，他為英國 Greenwood 出版社出版的《格林伍德亞洲戲劇大百科全書》(*The Greenwood Encyclopedia of Asian Theatre*) 撰寫 "澳門戲劇" 詞條。

除理論研究外，陳栢添也不斷實踐，既編劇、又導演，也當演員。26 年來參與劇目 39 個，登台演出劇目八個；也曾擔任舞台監督、佈景助理、道具助理等舞台演出職務。因本書篇幅所限，不能一一列出，擇其要者，略述如下：

1989-1990 年演出的《浪父回頭》、《萍水相逢》獲慈幼中學戲劇比賽、全澳校際戲劇比賽冠軍；1992-1994 年導

演的《這段愛》、《班長》、《此情可待成追憶》、《空白的信紙》獲校際戲劇比賽第三名、新秀劇場 "整體演出獎"、全澳戲劇匯演 "整體演出第三名";1995-1999 年編寫的劇本《斷頭記》、《但願醒來》、《媽媽離家了》分別獲得 "最佳劇本創作獎"、"劇本嘉許獎"、"最佳劇本創作獎";1999-2004 年的《媽媽離家了》和多個短劇獲收入《澳門當代劇作選》、《獲獎戲劇小品創作選》,劇本《那時,花開》收入《新世紀澳門戲劇作品選》。

陳栢添既有堅實的理論基礎,還是個勇於實驗的年輕導演。他試圖努力讓他執導的戲劇能誘發觀眾真切的感情體驗,以戲劇內在的震撼力打動觀眾。他導演過達達主義查拉的《正正反反》(在全澳戲劇匯演中獲 "優異整體演出獎"、"優異導演獎"、"最具創意獎")、後現代主義海納穆勒的《哈姆雷特機器》、表現主義大師斯特林堡的《鬼魂奏鳴曲》、法國戈爾德思的《一個無動機殺人犯的故事》、澳門劇作者李宇樑反映澳門歷史變遷的《澳門特產》,並創作了反映澳門治安問題的殘酷劇場劇目《屋內》。

《新世紀澳門戲劇作品選》

莫兆忠

莫兆忠 1974 年生於澳門，獲澳門大學中國文學碩士學位，現任澳門劇場文化學會理事長，是澳門劇場編導、評論、活動策劃及劇場史研究者，近年積極從事劇評教學及社群藝術策劃工作。

莫兆忠 1989 年讀中學時首次觀看劇場演出，深受戲劇反映社會現實的衝擊，1991 年在當時培道中學英語科老師蘇惠瓊帶領下與同學組織了戲劇小組 Dreamers' Society（後改名 "夢劇社"），除在校內演出外，亦參加了藝穗會主辦之 "新秀劇場" 及 "四校聯演" 等公開活動，開始參與編導、演員、統籌工作，並同時到澳門演藝學院隨周樹利老師學習戲劇。

1994 年入讀澳門大學應用中文及中文傳意課程，同時於培道中學兼任中學戲劇組導師，其間曾參與慈藝話劇社、藝穗會、校園純演集之演出、編導及活動統籌等工作。

1997 年 1 月與友人創辦《劇場月報》，後改版為《劇場月刊》。

1998 年參與《澳門戲劇史稿》之編撰工作。

莫兆忠在大學畢業後進入澳門演藝學院戲劇學校擔任導師，任教編導、青少年劇場、戲劇教育及兒童戲劇等課

《澳門戲劇史稿》

程。2003 年離職後,開始以自由身分從事劇場工作。

2003 年加入由盧頌寧創辦的藝術團體 "足跡",長期擔任編導及策劃工作。

2006 年與友人創辦 "澳門劇場文化學會",創辦劇場期刊《劇場‧閱讀》,並擔任主編至今。

莫兆忠的戲劇創作有一個很明顯的特點:經常結合澳門本土歷史、社區文史及居民口述史為題材進行戲劇創作。代表作品如:2004 年澳門藝穗節上演的《氹仔故事‧她說》;2008、2009 年 "牛房劇季" 上演的《碌落蓮溪舞渡

《漂流者之屋》劇照（第 22 屆澳門藝術節）

《望廈 1849》劇照

船》、《望廈 1849》；2011 年澳門藝術節上演的《漂流者之屋》。2009 年，以反映澳門人尋找文化身分的作品《咖喱骨遊記》於上海及台北兩地巡迴演出。2013 年，與馬來西亞編導合編、以澳門博彩業發展為題材的劇作《大世界娛樂場》在第 24 屆澳門藝術節及台北關渡藝術節上演。

莫兆忠戲劇創作的另一個特點是曾經編導過多部兒童劇，如《俠侶北北蟬》、《醜小牛》、《石頭雨》及《石頭雨·海之歌》（在 2014 年第 25 屆澳門藝術節上演）。

除了編寫劇本、做舞台劇導演、辦戲劇刊物以外，莫兆忠也投放大量精力在藝術活動的統籌策劃方面，如：擔任藝穗節、牛房倉庫 "牛房劇季" 及 "足跡" 小劇場演書

（上）《醜小牛》劇照
（下）《石頭雨》劇照

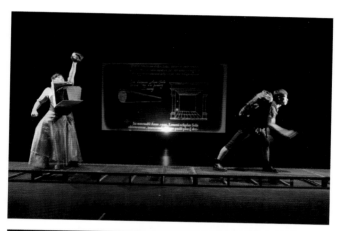

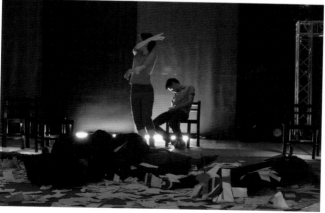

（上）《咖喱骨遊記》劇照
（下）《大世界娛樂場》劇照（第 24 屆澳門藝術節）

節等的策展人；擔任第八屆華文戲劇節（澳門・2011）學術研討會統籌、主編華文戲劇節論文集；策劃藝術交流活動，如："送海：海洋文化交流計劃"、"壞：澳港台藝術與社群交流計劃"、"士多里：故事市集" 等社群藝術活動。

莫兆忠的著作有：《新世紀澳門華文劇場》、《慢走，澳門：環境劇場 20 年》、《新世紀華文戲劇研究：第八屆華文戲劇節（澳門・2011）論文集》。

原創劇本《望廈 1849》收入文化局出版的《新世紀澳門戲劇作品選》；《碌落蓮溪舞渡船》及《咖喱骨遊記》則由 "足跡" 獨立出版。

此外，莫兆忠還編有《2013 澳門劇場年鑑》，《年鑑》繼續出版，其編輯工作仍在繼續。

《新世紀澳門華文劇場》

澳門戲劇的對外交流

澳門戲劇走出去

1999 年澳門回歸祖國。經過八十年代的復甦、九十年代的繁榮期，澳門戲劇隊伍壯大了、成熟了，藝術交流活躍起來。澳門戲劇以 "走出去" 的方式，與內地、香港、台灣戲劇界取得聯繫，相互借鑒、取長補短，有了頻繁的交流與合作。澳門戲劇 "走出去" 了，到葡萄牙、廣州、香港、台灣等國家和地區演出，不但顯示了澳門戲劇的實力，也領略了各地的文化氣息和戲劇動態。除了上文提到的周樹利領導的藝穗會組織的老人戲劇、校園戲劇每年去佛山、廣州交流演出外，還有我們後文要評述的土生土語話劇。這個劇種曾與廣東戲劇界進行藝術交流，也曾遠赴美國舊金山、巴西聖保羅演出，在葡萄牙波爾圖市參加過 "國際伊比利方言戲劇節"。戲劇農莊每年舉辦的學校巡迴演出，足跡還遍及香港各區。

澳門戲劇對外交流規模最大和交流範圍最廣的活動是華文戲劇節。

華文戲劇節是華語世界的重要戲劇交流活動。1996 年由中國藝術研究院話劇研究所田本相先生倡議、發起主辦了旨在聯合內地和台灣、香港、澳門兩岸四地的戲劇力量的文化交流盛會——第一屆華文戲劇節。自北京肇始之

後，1996-2011 年 15 年間，在北京、香港、台灣、澳門共舉辦了兩輪八屆華文戲劇節。其中 2002、2011 兩屆——第四屆、第八屆由澳門作東道主，澳門文化局主辦，澳門戲劇協會、澳門華文戲劇學會協辦，充分顯示了澳門文化建設、戲劇運動的勃勃生機和澳門對世界華文戲劇交流的極大熱忱，受到兩岸四地戲劇工作者好評。

華文戲劇節分劇目展演和學術研討兩大部分。學術研討部分本書不談，只談歷屆華文戲劇節澳門參演的劇目。由 1998 年第二屆（香港）至 2011 年第八屆（澳門），澳門參演的劇目有：

《二月廿九》（曉角劇社）、《請於訊號後留下口訊》（曉角劇社）、《水滸英雄之某甲某乙》（曉角劇社）、《蘭陵王》（曉角劇社）、《玻璃動物園》（演藝學院戲劇學校）、《共鞋連履》（澳門劇社）、《拾遺記》（石頭公社）、老人戲劇、校園戲劇短劇、小品（藝穗會）、《少年十五二十時》（演藝學院戲劇學校）、《找個人和我上火星》（演藝學院戲劇學校）、《七十三家半房客》（曉角劇社）、《在雨和霧之間》（石頭公社）、《一人一故事劇場・十年》（零距離合作社）、《天琴傳說》（演藝學院戲劇學校）、《青春禁忌遊戲》〔天邊外（澳門）劇場〕。

《在雨和霧之間》劇照

　　這些劇目獲得兩岸四地戲劇工作者的一致好評，如名導演張奇虹在第二屆華文戲劇節（香港·1998）上看了曉角劇社的《二月廿九》後，便极力讚賞源汶儀扮演的那個糊塗、顢頇、嘮嘮叨叨而又慈愛善良的七十多歲的老嬤嬤維妙維肖，而張奇虹導演居然沒看出演這個老嬤嬤的竟是二十幾歲的源汶儀！

　　台灣戲劇家司徒芝萍在第六屆（香港·2007）及第七屆（香港·2009）上兩次看過《少年十五二十時》及《找個人和我上火星》的演出後，在評論會上動情地說，澳門

演員真實、誠摯的表演，及對戲劇的嚴肅和虔誠，是許多專業團體所不及的。

　　曾經為澳門執導過《雷雨》、《屋外有花園》的國家話劇院副院長、著名導演王曉鷹在《戲劇電影報》上撰文說：“當年倡導‘愛美的——Amateur’戲劇的人認為：只有非職業化才能真正體現戲劇藝術的原本意義。這種論斷也許有些極端，但我在澳門的一個月裏，卻實實在在地從那些業餘演員身上感悟到了‘愛美的’精神……對於‘愛美的’演員們，戲劇藝術不是一份明確社會位置的工作，不是一項為之奮鬥的事業，也不是一道通向功成名就的階梯，更不是一隻賴以生存的飯碗，戲劇藝術對於他們是純粹的，只是他們以喜愛、以迷戀陶醉於戲劇藝術本身。就這一點上，我甚至對他們心生羨慕。”

　　澳門戲劇是“愛美的——Amateur”戲劇。

好戲來演

　　澳門的戲劇交流，除了“走出去”這種方式，也有另一種方式：“請進來”。至 2015 年，澳門已經舉辦了 26 屆的澳門藝術節，每屆都會邀請一至兩台在兩岸四地或其他

地區有影響的劇目來澳門演出，二十多年來不下五十齣。除話劇外，其中也包括京、崑、地方戲曲。因篇幅所限，不能逐一敍述，只說幾個劇目。

京劇《駱駝祥子》

在 1998 年第二屆京劇節上獲金獎的劇目、江蘇京劇院的《駱駝祥子》曾來澳門演出。這齣戲既忠實於老舍先生的原著，又有所取捨，是一部有別於同名話劇、電影的藝術精品。它牢牢地把握着小說提供的文學形象，又根據戲曲特點加以集中。全劇緊緊地圍繞着祥子 "三起三落" 的經歷和虎妞、小福子的悲慘命運，不僅寫足了祥子 "買車丟車" 這方面，還將其與虎妞、小福子的關係 ── 婚姻感情這一方面交織在一起去寫，這樣既增加了情節的豐富性，也加重了全劇的悲劇氣氛。

這齣戲的成功，除了它表現的悲劇內容外，更重要的是它在尋求內容和形式完美結合的過程中，注重京劇本身的形式美。從這部戲劇走的新形式 ── 洋車舞、醉舞和許多令人難忘的舞台動作中，我們都可以看得出，京劇《駱駝祥子》的編、導、演員在尋找傳統與現代的最佳結合這方面所作出的努力。

話劇《西關女人》

這是廣東省藝術研究所和群眾藝術館聯合創作的一部話劇,是一部"平民化"的話劇。這部戲通過七個平凡普通女人的命運,折射出社會的變化;讓觀眾從她們不幸的遭遇中,看到她們的心靈美和對美好人生的追求。這當中讓觀眾感受最深的,恐怕是那種在商品經濟高度發展的現代社會中淡漠了的人與人之間的相互關愛之情。

《西關女人》是一部傳統現實主義話劇,情節、人物關係卻集中在一個場景、五個不同的時間內。但這部戲並沒有框在傳統話劇的模式中,它並不追求對生活真實的刻意模仿;它的景,只保留了西關大屋的特徵——大門這一塊,而略去了其他,恰當地運用了"意識流"的手法;此戲還設置了兩個檢場人,都是這部戲帶有更多寫意成分的表現。

澳門劇社也搬演了這部戲,改名為《儷影心深》——一個"不平民"、帶有過了時的文藝腔的名字。

崑劇《班昭》

第十四屆澳門藝術節上演了上海崑劇院的新編歷史劇《班昭》。這部戲講的是古代才女班昭一生續寫《漢書》的

故事。

　　班昭，一名姬，字惠班。東漢時扶風安陵（今陝西咸陽）人。約生於公元 49 年，卒於公元 120 年，約在世 71 年。班昭潛心著史，才學品行甚高，嘗為皇后、公主及嬪妃講學示教。且作《女誡》七篇，名滿天下。因夫家姓曹，被稱為曹大家（家，唸 gu，"姑"音）。

　　關於班昭的史料甚少，《後漢書・班彪列傳》、《後漢書・列女傳・曹世叔妻》（《班昭傳》）、白壽彝先生的《中國通史》，三種著作中所載不過一百五十字。劇作家羅懷臻在這不足一百五十字史料基礎上，虛構了一個完整和動人的故事。歷史劇是允許藝術虛構的，這種藝術虛構要求在本質上符合歷史真實，把歷史人物的地位、作用準確地表現出來。在這方面，《班昭》是嚴肅認真的，是成功的。它深刻地揭示了"古今中外欲成大事業者，必須耐得寂寞"的道理，如劇中第五場有段唱詞：

　　最難耐的是寂寞，最難拋的是榮華。
　　從來學問欺富貴，真文章在孤燈下。

　　班昭續《漢書》精神，就是耐得寂寞的精神。這對今天某些知識分子的浮躁心態，也是一種教育。

　　飾演班昭的是崑曲表演藝術家張靜嫻。她把班昭從十四五歲的環髻少女到二三十歲的青年女才人、四五十歲的中年寡婦再到年過古稀的白髮老嫗的年齡跨度演出來了；把從為人之女到為人之妻，再到朝野尊稱為“曹大家”、身為皇后宮嬪的一代女師的身分、氣度演出來了；更難得的是，張靜嫻把班昭一生中的榮華、榮寵、孤獨、無助、寂寞、彷徨、痛苦、醒悟、堅守等等，準確地傳達給觀眾了，令觀眾感動。這些表演難度在戲曲舞台上幾乎是前所未有的。

話劇《金池塘》

　　香港戲劇協會來澳演出的話劇《金池塘》，是一齣好戲。觀眾眾口一詞的評價是“真實”！

　　真實既是普通觀眾對作品最樸素的評價標準，也是戲劇創作最基本、卻又最重要的法則。

　　《金池塘》的真實，首先在於題材 —— 當今人們普遍關注的老人問題。這齣戲不是號召人們關心老人、照顧老人、贍養老人、孝順老人的泛泛之論，而是嚴肅又明智地從另一方面提出了一個人類不可避免的問題：老人自身如何度過晚年。

其次，這齣戲不是簡單地敍述，"而是用形象、圖畫來描寫現實"（高爾基語）。觀眾說"真實"，很大成分是對那些優秀演員精湛的表演的讚許——鍾景輝、殷巧兒、羅冠蘭、古天農……。其中應特別提到的是鍾景輝。他對人物把握得非常準確，把主人公 Norman 的心理矛盾和由憂心忡忡到精神開朗的變化過程刻畫得層次分明、深切感人。尤其是台詞功夫、節奏語氣都恰到好處。更值得品味的是在語意雙關或晦澀之處，他都能恰當地為觀眾留出理解空間。

殷巧兒作為配角，表演不瘟不火，真正起到綠葉的作用，將主角烘托得十分得體，而 Ethel 這人物本身也光彩熠熠。

這些特質對澳門演員啟發很大，令他們從《金池塘》的演出中學到不少東西。

崑曲《1699・桃花扇》

《桃花扇》是清代劇作家孔尚任於康熙三十八年（1699年）寫成的。這部戲是以明末復社文人侯方域與秦淮歌妓李秀君悲歡離合的愛情故事為背景、以一把貫穿全劇的扇子為線索，描寫了明末腐朽動盪的社會現實和南明小朝廷

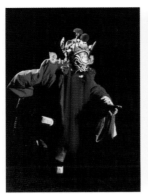

昏君當朝、權奸掌權、文爭武鬥、迅速覆亡的歷史。《桃花扇》是一部成功的愛情悲劇，也是一部嚴肅真實的歷史劇。歷代學者都說這部作品是"借離合之情，寫興亡之感"。

全劇 44 齣，江蘇崑劇院請田鑫沁改編、導演。田導演本着"只刪不改"的原則，將全劇壓縮成八場。江蘇崑劇院把這部戲排成豪華版、精簡版、傳承版、折子戲版等八個版本。在澳門演出的是"大城市、大劇場、豪華版"。

這部戲的舞台十分空靈簡潔，只用一幅國寶級畫卷《南都繁會圖》作背景，重現南京這六朝古都的繁華和秦淮風物的韻致；更令人驚歎的是全劇六十多位演員的上百套服裝全部是手工繡製，耗資百萬，美侖美奐。

這部戲也充分展示了江蘇崑劇院的表演實力，"青春"和"角兒"成為這部戲的看點。這部戲組織了老、中、青、少四個梯隊，傾盡全力豐富和完成各行當的人物塑造。來

《桃花扇》澳門公演

澳演出演員平均年齡只有 25 歲，也是名符其實的 "青春版"。

話劇《寶島一村》

台灣表演工作坊的話劇《寶島一村》，當年《中國新聞週刊》曾評論說："毫無疑問，《寶島一村》是 2010 年華語舞台上最驚艷的一齣。"

這部戲說的是發生在台灣 "眷村" 中三個家庭、60 年的故事。

1949 年，國民黨數十萬大軍從大陸撤到台灣，加上軍人眷屬大約有兩百萬人。那些軍人及眷屬暫時居住的地方，就形成一個個村落，這些村落被稱為 "眷村"。"眷村" 最多時有七八百個，大約是 2,900 個家庭。

台灣電視製作人王偉忠把兩千多個眷村家庭，濃縮到

二百多個家庭、一百個故事裏，拍了一部電視劇。2008年王偉忠又與導演賴聲川合作，把故事一而再、再而三地濃縮、提煉成三個家庭，許多故事。

這故事從第一幕三家人望着北斗星找自己的家鄉，想着吃完年夜飯就能回去開始。從三家人包餃子、齊唱"我的家在東北松花江上"，到落地生根、開枝散葉，到眷村要被拆除，再到最後一幕的眷村宴，三家人合照的"全家福"。由當初臨時落腳，一落五十年，這是一部實實在在的思鄉史，是眷村人的記憶，也是我們這個民族的記憶。

好戲得有好演員，這台戲演員了得：

第一，全劇88個人物，只是由22位演員扮演，最多的一位演員要趕12個角色。這些演員趕扮之快，轉換了無痕跡，觀眾居然看不出來；

第二個優長是方言嫻熟，山東話、閩南話、天津話、上海國語都很地道，說句笑話：這部戲是真正的"話"劇；

第三個不可取代的優勢是，這些演員對眷村生活的熟悉，許多演員是從眷村出來的。所以導演賴聲川說："演繹這部戲，需要有深刻的台灣文化和生活體驗，所以這部戲的全台灣班底不會變。"

還有很多戲，如黃梅戲《紅樓夢》、川劇《死水微瀾》、

越劇《陸游與唐婉》、話劇《天下第一樓》、《四世同堂》等等，都是廣大觀眾極熟悉的上乘作品，限於篇幅，這裏就不一一評説了。

土生葡人戲劇

在澳門居民中，還生活着一種少數族群——土生葡人。凡是出生並大多數生活在葡萄牙本土以外的地方、父親是葡萄牙人、母親多為歐亞混血婦女，往往經過幾代人融合而成的人群，稱為土生葡人。

土生葡人是世界上人口最少的族群之一。目前，在全世界只有三萬多人，在澳門居住的有一萬人左右。他們使用的語言——土生土語，是以葡萄牙語為主幹，融合了印地語、馬來語、菲律賓語、粵語、閩南語形成的。這種語言是全世界瀕危語種之一。

而一個使用土生土語演出的話劇團體，仍在努力堅持，試圖以藝術的方式延續這種頗有表現力的語言的生命，這就是目前澳門的土生土語劇團。2012 年 6 月，"澳門土生土語話劇"入選澳門非物質文化遺產名錄。

土生葡人多為天主教徒，土生土語話劇最初只在每年

4月底、齋戒節前一週的快樂集會上演出。有記錄顯示，1925-1970年一直保持着這種演出，劇目大致是：《74年颱風之後》（cava Tu Fang 74）、《寡婦》（os vivvos）、《婆婆與媳婦》（Sograe Nora）、《陳貞你好》（Qui Nova chen cho）。此外，也演出過莎士比亞的《羅密歐與朱麗葉》、《西澤與克里奧佩特拉》等名劇。

這一時期的突出人物是有"土生文化代表"之稱的約瑟‧多斯‧聖多斯‧費雷拉。

1993年，為保留土生語言，土生葡人成立了一個以"澳門土語"進行表演的"甜美澳門話劇社"，由范麗婷負責，約瑟‧多斯‧聖多斯‧費雷拉創作劇本並負責排練。

費雷拉去世後，甜美澳門話劇社卻未停止活動，後來接替費雷拉的是1961年出生的土生葡人律師飛文基（Miguel S. Fernandes）。

飛文基創作的第一部戲叫《見總統》，這是一部幽默喜劇。故事說的是一個土生葡人布契，借葡萄牙總統訪澳之際，向總統訴說心中委屈：他在美國的表弟，在澳門出生，為葡國當過兵，又認識很多歐洲的葡萄牙人朋友，但屢次向葡萄牙領事館申請護照，卻遭拒絕。這使布契大惑不解，他追問："我們不是葡萄牙人，又不是中國人，究

竟是甚麼人？" 由於劇本反映了大部分土生葡人的心聲，喚起了土生葡人在 1999 年中葡主權移交後對自我身分的關注，因此，這部戲在土生族群中引起了很大反響。

這部不到半小時的小戲，在 1993 年葡萄牙總統蘇亞雷斯訪問澳門時，曾為總統演出過，非常成功。此後，飛文基又寫出了《畢業去西洋》、《聖誕夜之夢》、《阿婆要慶祝》、《西洋怪地方》，並親自參加排練演出。

1995 年 10 月，甜美澳門話劇社應旅居美國及巴西的土生葡人之邀先後在舊金山、巴西聖保羅演出；1996 年應邀前往葡萄牙波爾圖演出《西洋怪地方》。

因為受土生葡人的中西共融血統、亦中亦西的思想文化影響，土生土語話劇形成了幽默詼諧、表達通俗、直面土生葡人生存狀態的獨有風格，大受歡迎。如今，土生土語話劇已經成為每年澳門藝術節的必備節目。甜美澳門話劇社也新作不斷，如 2013 年第 24 屆澳門藝術節上演的《投愛一票》；同年在威尼斯人劇場上演的《20 年……陸續有來！》；2014 年第 25 屆澳門藝術節上演的《冇瓦遮頭》；2015 年第 26 屆澳門藝術節上演的《人裁人才》，都是極受歡迎的優秀劇目。

用傳統戲劇形式講述澳門故事

——澳門本土題材京劇《鏡海魂》

　　用京劇演繹澳門歷史故事是一項創舉。《鏡海魂》是為慶祝澳門回歸祖國十五周年、由澳門基金會行政委員會主席吳志良倡議並報經澳門特區政府批准、委約澳門作家穆欣欣根據澳門歷史故事創作的一部原創京劇。吳志良認為，京劇是國粹的代表，京劇的輝煌大氣與故事的慷慨悲壯和澳門四百年厚重的靈魂相契合，可以帶着澳門故事走得更遠。《鏡海魂》也實現了澳門基金會一直以來將本地人創作、借助內地專業力量合作的澳門本土題材作品搬上舞台、打造澳門文化名片的初衷和願望。

　　《鏡海魂》擷取的是澳門歷史上的一個真實事件，劇情講述 1849 年，葡萄牙第 79 任澳門總督亞馬勒在澳門擴張己國勢力、佔據地盤，在龍田村毀田地、強拆房屋、踏平祖墳，激起龍田村村民眾憤。為保護家園，以沈志亮、龍田七兄弟為首的村民們，在與葡兵的激烈衝突中，刺殺了亞馬勒。事件發生後，清政府不敵葡方壓力，將沈志亮問斬。吳志良先生如是評價該劇："以澳門歷史上最具爭議的一個事件為背景，用一個當代人容易理解的愛情故事，通過強化創新了的現代京劇手段，充分演繹了澳門人愛國愛澳的家國情懷、包容開放的地方性格以及同舟共濟、守望相助的樸實文化，體現出澳門的人性光輝和澳門人渴望和

平、和諧、國泰民安的心懷。短短兩個小時的時間，將澳門的精、神、韻和澳門人的情、義、節淋漓盡致地表現出來，殊不容易，殊不簡單。"

《鏡海魂》創作歷時三年，十易其稿。穆欣欣利用客居北京的便利，虛心向京劇界前輩求教，加上家傳的深厚京戲功底，到 2014 年初，劇本脫稿。後經澳門和北京專家一致肯定，劇本在澳門特區政府獲得正式立項，行政長官崔世安親筆簽署，批准付排。創作過程中得到了國家文化部的首肯和資金支持，被列為文化部重點扶持劇目。

江蘇省演藝集團京劇院承擔了與澳門合作排演京劇《鏡海魂》的任務，演藝集團董事長朱昌耀親自監督該劇的製作。國家文化部、江蘇省委宣傳部、省文化藝術界都

《鏡海魂》劇照

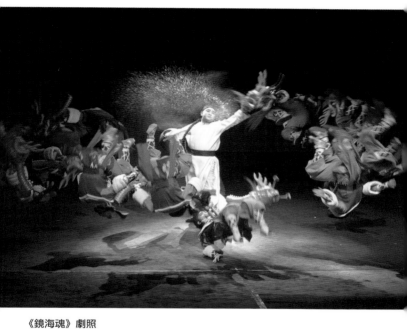

《鏡海魂》劇照

對這部戲的創製和排練給予支持。澳門基金會、江蘇省演藝集團京劇院特邀戲劇"梅花獎"、"文華導演獎" 獲得者、著名導演翁國生執導《鏡海魂》，戲劇"梅花獎" 獲得者、青年京劇表演藝術家田磊領銜主演。2014 年 7 月 29、30 日，該劇在南京成功首演，被人們評價為"澳門史詩京劇"。首演當日，中央電視台《新聞聯播》和《晚間新聞》以及新華社、中新社、《澳門日報》、香港《文匯報》等各大媒體同時進行了報導。國務院港澳事務辦公室原常務副主任、全國港澳研究會會長陳佐洱先生稱之為"一國兩制"下澳門與內地文化交流合作的成功範例。同年 11 月，該劇赴天津參加第七屆中國京劇藝術節，在 26 台參演劇目中躋身為中央電視台戲曲頻道京劇節向全國同步直播的八台劇目之一。2015 年 1 月 13、14 日，該劇以"家國義士、魂歸故里" 之名回到澳門，參加慶祝澳門回歸十五周年演出，引起澳門各界的熱烈反響，澳門各大媒體的報導、評論更是一直持續到演出結束後半個多月。中央人民政府駐澳門聯絡辦公室將《鏡海魂》全劇上載至網站，以宣揚作品的愛國愛澳精神。2015 年 6 月 27、28 日，《鏡海魂》登上北京國家大劇院舞台，這是澳門開埠四百年來，澳門故事第一次在全國藝文演出最高級別殿堂演出，是澳門戲劇發展

的一個新起點、一個新創舉。同期，該劇入選國家文化部
"2015 年京劇優秀劇目演出補助" 之列。

《鏡海魂》現象，引發了文化界、戲劇界的諸多思考：
二十一世紀的戲劇舞台上應該如何不失時代氣息地講述一
個本土歷史題材故事？該劇從 2014 年首演至今，從南京、
天津、澳門走到了北京；澳門故事、澳門風情、澳門元
素，在堅守京劇本體藝術特質上，"混搭" 廣東話童謠、
教堂音樂，融入林則徐在虎門銷煙之後巡視澳門這一鮮為
人知的歷史情節，澳門特殊族群土生葡人入戲，中國最獨
特的大寫意舞醉龍融情入景貫穿始終。觀眾看着新鮮，看
得興奮，說："沒想到京劇可以看得懂，可以這麼精彩好
看；沒想到澳門有一段如此盪氣迴腸的悲壯故事。" 而在
北京演出的觀眾中有好幾個五六歲的娃娃，人生中的第一
次觀劇經驗，使京劇從此在他們心中留下了美好的印象。
的確，澳門和京劇的一次相遇，顛覆了人們腦海中固有的
京劇印象，改變了人們心目中的澳門印象。有人說，《鏡海
魂》不但成功地為澳門打造了一張文化名片，同時意外地
收穫了許多京劇新觀眾。

這個澳門故事在各地上演，劇場反應有着些微差別，
從劇場反應管窺一地文化風俗，是頗為有趣的一件事。

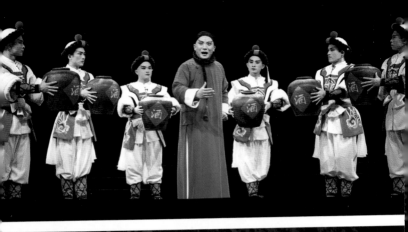

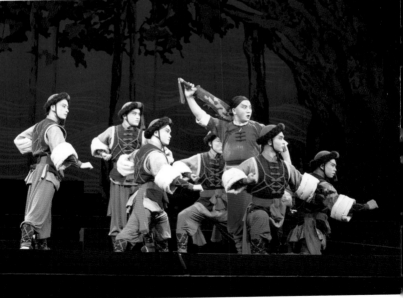

《鏡海魂》劇照

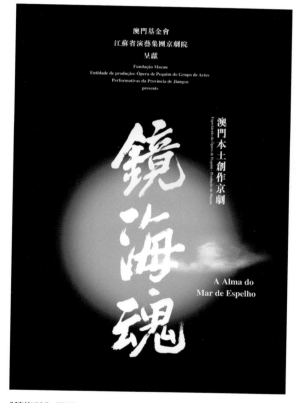

澳門基金會
江蘇省演藝集團京劇院
呈獻
Fundação Macau
Entidade de produção: Ópera de Pequim do Grupo de Artes
Performativas da Província de Jiangsu
presents

澳門本土創作京劇
Espectáculo da Ópera de Pequim · Produção de Macau

A Alma do
Mar de Espelho

《鏡海魂》場刊

　　天津和澳門，在氣質上有些相似，同為沿海城市，天津有天后宮，澳門有媽祖廟，信奉同一海上女神。教堂、洋房是城市耀目的標註，堅持土洋結合，對外來文化不大驚小怪。於是，當《鏡海魂》舞台上出現洋主教的形象、出現教堂和唱詩班音樂時，天津觀眾欣然笑納。鏡海是澳門古地名之一，無獨有偶，天津也有靜海縣，乃至天津老先生聽到《鏡海魂》劇名就擊節拍案連連稱好："這澳門人寫咱天津靜海的故事！"（"鏡"和"靜"普通話同音）偶然的誤會中帶有無窮喜感！

　　北京觀眾相對內斂。天子腳下皇城根兒人，有着北京就是中心的胸懷，處變不驚天然淡定，北京的大和澳門的小極致對立。但一齣澳門戲，讓北京人看到了傳統的沒有走樣的京劇精神，所以，該叫好時北京觀眾又絲毫不含糊不吝嗇，可愛又真誠。

　　而在澳門，觀眾看到熟悉的、屬於澳門人珍藏記憶的舞醉龍會情不自禁鼓掌，也會為演員的精彩表演鼓掌。令人意想不到的是，戲裏由主教説出的一句普通台詞，在兩晚的公演中不約而同贏來觀眾陣陣掌聲："葡國人、中國人為甚麼不能和睦相處呢？"這是生活在澳門這片土地上的人有感而發的掌聲，耐人尋味，引人深思！

附錄：各界對《鏡海魂》的推介*

王曉鷹（導演藝術家、中國戲劇家協會副主席、中國國家話劇院副院長）

京劇從未有過澳門題材的戲，以京劇表現澳門故事，在宏大歷史背景下演繹動人愛情，這本已十分有吸引力；據說劇中還有大量的澳門文化和風土人情，包括鮮為人知的特殊族群"土生葡人"的形象，這更有一種特殊的別緻。我因多次給澳門排戲，而對澳門的文化風情有些瞭解，真想知道這些是如何呈現在京劇的"唱唸做打"中的。

馮侖（萬通集團董事長）

我不怎麼看戲，最近聽朋友說有一個彷彿怪咖的京劇，忍不住問了幾句：其一，用京劇講述澳門的故事，寶馬配個甚麼鞍呢？其二，南方人折騰出京味土特產，是味麼？其三，"寧與友邦、不予家奴"是清政府的混帳邏輯，這個故事會怎麼撕破它？其四，用京劇和歷史故事表達今

* 引自穆欣欣編：《講述澳門故事——本土題材京劇〈鏡海魂〉戲裏戲外》，澳門日報出版社，2016 年。

天澳門人情懷，這部戲可算開了先河，而且有時尚氣息，彷彿活在當下，是怎麼做到的？

Dr. Hans-Georg Knopp（漢斯－格歐爾格·克偌普）（原德國歌德學院全球總部秘書長、原柏林世界文化中心藝術總監）

文化的迷人之處在於交融與碰撞。澳門題材京劇《鏡海魂》的迷人之處是：東西方文化的交融碰撞，歷史與現實的交融碰撞，古典味道與現代情懷的交融碰撞，人性善惡的交融碰撞，在劇場看《鏡海魂》，是心靈情感的碰撞！

齊鵬飛（全國港澳研究會副會長、中國人民大學台港澳研究中心主任）

以鏡海這方鹹淡水文化對撞交融之地和別樣風情的舞台背景，以已經"現代化"的傳統京劇的形式還原和重現這段極富傳奇色彩的"澳門故事"，為我們管窺澳門紛紜變幻的近代歷史打開了一扇窗。

或許，在"適度多元"舉步維艱之際，這部由兩地藝術家共同鍛造的經典史詩，正是新世紀"一國兩制"之"文化澳門"建設極具象徵意義的一次試航之旅？讓我們期許在首都的文藝舞台上，再次見證它的輝煌。

朱學東（資深傳媒人）

香港地，澳門街，那東西混血而成發的澳門，小卻美，氣質飄忽獨特，神秘勾魂。她自哪裏來？看一齣戲，知一座城。6 月 27、28 日，國家大劇院，我們一起饕餮中西混搭的澳門京劇《鏡海魂》！

郎永淳（前中央電視台新聞主播）

看過《鏡海魂》的，沒有退場的，沒看過京劇的，看過它後會愛上京劇。是好萊塢大片還是音樂劇？是澳門豆撈還是京城豆汁兒？它是值得一看的混血新京劇。

傅謹（中國文藝評論家協會副主席、中國戲曲學院學術委員會主任）

京劇藝術之博大精深，就在於有很強的包容性。近兩百年來，京劇體現出很強的題材適應性，並且能夠因應各類不同的內容，創造性地找到適宜的舞台表現手段。《鏡海魂》是京劇歷史上第一部澳門歷史題材新作，且看江蘇省京劇院的演員們如何在舞台上用智慧與功法，精湛地演繹這部特殊的作品，表現澳門歷史進程中最為驚心動魄的一個情感故事，同時體味澳門特有的風情。

主要參考書目

1. 李向玉:《澳門聖保祿學院研究》,澳門日報出版社,2001 年。

2. 李宇樑:《李宇樑劇作選》,澳門戲劇協會,2000 年。

3. 劉先覺、陳澤成主編:《澳門建築文化遺產》,南京:東南大學出版社,2005 年。

4. 莫兆忠主編:《2013 年澳門劇場年鑑》,澳門特別行政區政府文化局,2014 年。

5. 穆凡中:《澳門戲劇過眼錄》,澳門日報出版社,1997 年。

6. 穆凡中:《東柳西梆》(上、下、續編),澳門日報出版社,2006-2011 年。

7. 穆凡中:《崑曲舊事》,鄭州:河南人民出版社,2006 年。

8. 穆凡中:《相看是故人》,北京:作家出版社,2014 年。

9. 穆欣欣編:《講述澳門故事——本土題材京劇〈鏡海魂〉戲裏戲外》,澳門日報出版社,2016 年。

10. 宋寶珍、穆欣欣：《走回夢境──澳門戲劇》，北京：文化藝術出版社，2005 年。

11. 田本相、鄭煒明主編：《澳門戲劇史稿》，南京：江蘇教育出版社，1999 年。

12. 鄭煒明、穆欣欣編：《澳門當代劇作選》，澳門基金會，2000 年。

13. 周樹利：《簡陋劇場劇集》，香港中天製作公司，1995 年。

圖片出處

P.7　澳門攝影學會提供

P.11　陳顯耀攝

P.12、P.72、P.73　穆凡中提供

P.25（上、中、下）、P.42（上、下）戲劇農莊提供

P.27（上、中、下）李峻一提供

P.28　澳門劇社提供

P.29、P.59（下）Odia Lei 攝

P.33、P.35（上）、P.38、P.40（左）、P.43（上、下）

曉角劇社提供

P.35（下）、P.37、P.40（右）、P.41、P.45、P.53、

P.55、P.61　李宇樑提供

P.56（上、下）林俊熠攝，"足跡"提供

P.57　鄭冬攝，"足跡"提供

P.58（上、下）、P.59（上）"足跡"提供

P.65　"石頭公社"提供

P.80、P.81　穆欣欣提供

P.84（上、下）、P.85　澳門基金會提供